取静於山

寄情在水

FIKA

虛懷若竹

清氣同蘭

黃惠麗 老師 著

戀字
Infatuation for word

隨時隨地盡情揮灑，
在紙與墨之間優遊，
散步在字裡行間，
銘刻心中的溫度。
提起筆，書寫體驗，
談場文字專屬的愛戀！

冠軍老師教你

日日是好日
日日寫好字

書寫，
終究是一連串給予自己的許可。
——蘇珊·桑塔格

目錄

Part 1 一筆一畫 日日寫好字

隨時隨地盡情揮灑，在紙與墨之間優遊，一筆一畫，散步在字裡行間，銘刻心中的溫度。

快拿起筆，一起戀字吧！

14 1-1 字的基本筆法｜文字線條的形象藝術

文字，是線條的形象藝術。

握筆書寫時，手指的施力輕重，讓線條在不同的筆壓下，有了粗細變化，也讓閱讀者彷彿能感受到書寫者的心境意象。

「提」和「按」是寫字時的兩種主要運筆方法，在前者的飄逸與後者的沉著中，力道強弱不同的文字筆畫，便產生了不一樣的線條美感。

20 1-2 字的基本結構｜寫出文字的黃金比例

寫字就和蓋房子一樣，線條筆畫是鋼筋骨架；寫者的氣息風采是磚瓦水泥，兩者相合後，便呈現出每個人獨一無二的字跡風格。

蓋房前，建築師會先明白房屋的結構再動工，我們寫字時也是一樣，每個字形，都有不同的結構形態，有大有小、有方有圓；這邊窄一點、那邊寬一些，一筆一畫都是相依而成。

因此，在寫字前先對字的結構有所了解，下筆時才能寫出黃金比例，展現文字最美的樣態。

- 部件組合結構
- 外形結構
- 常見部首字結構

我們常說，行事要循序漸進，寫字也是如此。

筆順，就是寫一個字的標準步驟。筆順的書寫先後，影響了筆畫的起落承接，筆順正確，則文字的間架能良好組合，字自然就美。而熟悉筆順，在書寫時也能流暢運筆，文字間的氣韻就能流暢地展現了。

你平常都拿什麼筆寫字呢？藉由日常生活中常見的寫字用筆，感受不同的素材、筆墨、粗細的筆，寫出的文字分別有什麼樣的效果。

偶爾也換支筆，觀察文字線條的變化吧！

Part 2　練字戀字
寫出無與倫「筆」的美麗

本篇分為思念、遺憾、智慧三大主題，精選中外名家的經典名言佳句，在靜心書寫之間，與心靈來場深刻的對話吧！

有人說，思念是一種美麗的孤獨，你是否也曾因一句話、一個場景、一陣氣味，而勾起了心底惦記著的那些美好？提起筆，讓筆墨留下思念的痕跡。

如果能再重新選擇一次、如果人生能夠重來、如果……

遺憾，是無法補救的錯過，像是心頭上的疤，看似癒合了，卻又不經意隱隱作痛。或許得不到的總是最美，但適時放下，也是對自己的溫柔。

人生的路途很長，我們在這條路上跌跌撞撞地前進，偶爾經歷低潮、掉進苦痛深淵。黑暗中，前人的話語是盞盞明燈，讓我們得以循著光，找到方向，汲取他們的智慧，迎向更美好的明日。

「寫字」是幸福的記憶，學習的碩纍

很懷念上課記筆記的時光。

在那個年代，做好筆記是學習很重要的方法。它幫助我理解知識的邏輯，體認思考的位置。為了筆記讀起來清楚，所以會特別注重筆記內容要條理清晰、字跡工整。因為是「純手工」的教戰策，所以練字變成每天必行的基本功課。現在回憶起來還真有幾分成就感。

學習通常強調「心到」、「眼到」、「口到」和「手到」是有道理的。

從寫筆記當中，將課堂老師講述及書本的內容，內化成自己容易理解的關鍵邏輯，經過手寫筆記加深複習印象。這是深度的後設認知學習，對於日後的求職考試、瞬間掌握業務重點，都有深遠影響。因此，寫字這件事對我來說，真的是一件幸福的歷程。

國語文教育包含：「讀」、「說」、「寫」、「作」。其中「寫」的部分，包含書法與硬筆字的教學。過去的年代，教育領域多有重視，也打下根基。然而，隨著電腦所帶來的便利性，寫字這件事漸被科技取代，甚而忽略。

我們常說，現在的學生字跡潦草、結構不美、錯字連篇，這應該和過度使用電腦，較少練習寫字有關吧！

在我任職國小教育科科長時期，籌組了「臺北市教育局國小生字詞語簿編著範寫小組」，邀請具有書法及寫字專長的老師繕寫國小國語課本生字語詞，出版成冊，免費提供教師教學及學生習寫之用。

黃老師正是繕寫者之一，她所寫的字運筆流暢、結構優美，可說是範寫簿本的優良作品。很高興她願意將所學專長出版成書，共同推廣寫字教育。

寫字儼然是生活的一部分，透過寫一手優美而有溫度的硬筆字與人溝通，是溫馨的、關懷的。

「寫字是幸福的記憶，學習的碩纍」，這種感覺，時間越久就越清晰溫暖。

謝 麗 華

曾任 臺北市教育局督學、臺北市教育局國小教育科科長
現為 臺北市教育局青年發展處處長

練一手好字吧！寫的人靜雅清逸，看的人舒暢恬愉。

臺北市立士東國小校長、兒童文學作家　林玫伶

字如其人，你想寫一手好字嗎？就讓我的好友惠麗老師教你輕鬆練好字。

曾任 臺北市立麗山高中校長
現為 臺北市立建國中學校長　徐建國

從「戀字」這本書帖，可以幫助你寫出字的柔美和風格。

曾任 臺北市立士東國小校長、臺北市立太平國小校長
現為 臺北市教育局聘任督學、臺北市國民小學退休校長協會理事長　連寬寬

在提按快慢之間，用心感受、實踐美學；臨池就在陶冶心性、修練自己。

臺北市立文化國小校長、臺北市國小國語文輔導小組主任輔導員　鄒彩完

學生對老師的專業展現是有期待的。「戀字」一書是師資生練字的好幫手。

曾任 臺北市立懷生國小校長、臺北市立麗山國小校長
現為 臺北市立大學師資培育及職涯發展中心副教授　趙曉美

日日好日，日日好字

寫字，是最快樂的事。——書法家于右任如是說。

有多久，沒提筆寫字了呢？

現在人仰賴鍵盤多於筆墨，過去寄託於紙張上的手感，與書寫的沙沙聲響，漸漸隱沒在冰冷的電腦螢幕前。我想，這樣的溝通方式固然快速方便，卻少了那麼點溫度。

正因為寫字機會不多，許多人偶爾提起筆，反而不知道該怎麼好好寫字了。

回溯逾三十三年寫字歷程，當年師專畢業，就跟著施春茂老師習寫書法，民國一百年時，經文化國小鄒彩完校長介紹，為臺北市教育局的國小生字甲乙本執筆老師之一，以硬筆書法的方式，寫出給學童描摹的字詞。從中發現，硬筆書法與傳統書法，不論是筆法、結構或筆順，基本道理都是異曲同工。這樣美麗的意外，為我的書寫過程帶來許多樂趣，也成為研究硬筆書法的契機。

後來，受邀於蘭雅國小演講，主題是向父母說明如何教導學童「寫字」，當時傳單上寫著：「不要再當橡皮擦爸媽！」讓人不免會心一笑。

我們從小寫字時，只要有寫得不工整的字，父母、老師便要我們「擦掉重寫」，可是，若是方向不對，即使重寫一百遍也是一樣。寫字是有方法的，只是許多人不甚知道。

每個字，是由基本筆法一筆一畫組裝而成，把這些小零件練習好，字要寫得漂亮就不難了。內心遂有了一個念頭，督促著我：「如果能夠讓家長、孩子知道這樣的觀念，也許就不需要用掉那麼多橡皮擦了！」

因為明白，字如其人。

於是，開始著手製作相關的課程講義，在任教的班級，將運筆概念教導給學生，希望讓孩子們從小就知道如何「好好寫字」。

果然將基本功練好後，孩子們寫的字明顯進步許多，更讓我確定了基本筆法、結構以及筆順的重要性。

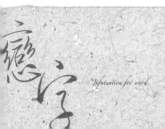

現在我也在錢穆故居的親子書法班授課，從基礎開始，逐步指導上課的家長、小朋友硬筆書法，讓他們回家後也能教孩子如何改良字跡，而不只是籠統地要求「寫整齊一點」。

帶領親子班後，看著家長們在課程後也有不少心得，我不禁興起了應該讓更多成人也有機會從頭認識寫字的念頭，尤其在這個越來越少人提筆的世代，如果能讓手寫字的溫暖延續，人與人之間的情感，也能更加緊密！

寫字是美感的技藝，展現一個人的生活思考與生命態度。就像美國知名文學家、藝評家蘇珊·桑塔格（Susan Sontag）所說：「書寫，終究是一連串給予自己的許可。」

只要自己許可，願意靜下心，體會一筆一畫、一提一按的無窮變化，將會是非常愉快的旅程。

因緣際會下，有機會與博思智庫出版社合作，讓我得以傳達這樣的理想：慢手寫字，享受自在的節奏。

本書從基本筆法、字形結構、筆順開始，讓讀者能從頭解構對字的認識，打好基本功夫，接著練寫三大主題的經典名言佳句，在書寫這些精選文句時，一筆、一畫，與自我對話，沉澱心靈。

科技時代，懂得用美字傳遞溫度的人，更顯珍貴。

且讓我們一起，日日過好日，日日寫好字。

傾聽筆尖與心的對話

你今天寫字了嗎？

寫字，這件看似稀鬆平常的小事，就是個與自己對話的方式。

我們事事講求效率，對文字也是一樣，在鍵盤上噠噠噠地敲著，一下子打出的字數就是手寫的兩、三倍。有些人可能一天下來，一個字都未寫下。

溝通更快，情感卻淡了。

如同那句經典廣告台詞：「世界越快，心則慢。」生活步調快速的環境，我們更該讓心有慢下來的空間，與他人對話，也與自己對話。

筆與墨，走向心的橋樑

是否曾思考，書寫其實比電腦打字更容易溝通？聽起來或許不太可能，但手寫字確實有著電腦字體，無法超越的關鍵元素——情感。

現代人使用 Email、Facebook、Line 作為溝通媒介，訊息隨傳隨收，越來越快速，但一來一往簡化了想法和情感，久而久之，這些訊息不再特別，也少了值得珍惜之處，一則則累積起來的資訊，時間一久就被刷掉，甚至被人們淡忘。

不同的文字線條，能展現出不同的感情。每個人的手勁不一，寫出的文字因而獨一無二。不妨想像一下，收到一張手寫的卡片和一張電腦打字的卡片，心中情感被牽引的程度是否大不相同？

親筆所寫的文字，具有溫度，不若電腦字體的冰冷，筆墨間洋溢著對彼此的情意，這便是打字所無法展現的真誠。

加班晚歸的沉重步伐，簡單一張「辛苦了」的字條就能使之輕盈；考生應試前的忐忑，看了好友暖心的「加油」字句後，加倍踏實。許多人都有這樣的經驗吧！生活中一張手寫的小便條，也能承載各種感情，或涓細、或澎湃，手寫字的魅力，正是如此。

看字，彷彿看見對方

「字如其人」這個說法，最早源自西漢文學家揚雄所說：「書，心畫也。」這句話指的是，書法是人的心理描繪，作者以線條表達和抒發了自己的情感心緒。

我也認為，每個人寫的字，多少都能反映個性與修養，甚至是對生活的美感與態度。

當面對不認識的人的字跡時，我們其實常會從對方的字，去揣測其個性及特色，若工整方正，那麼可能是個剛正有條理的人；而娟秀細長者，或許心思細膩；至於字跡潦亂者，就常被認為是不認真或粗枝大葉的迷糊蛋了。

過去確實有人研究過，寫字的筆跡能看出各種不同性格：字細小的人，有良好的觀察力與專注力；字大的人愛好表現；字跡偏右傾的人喜歡與人互動；字跡偏左傾的人情感較壓抑……。

正因為如此，能寫得一手好字就更為重要了。

我還記得很清楚，小時候，住花蓮的舅舅常與臺北的我們魚雁往返，雖然舅舅尚稱不上是飽讀詩書，但他的字寫得很漂亮，讓人一看就覺得這是個有深度的人。因而，讓我相信：字跡，就是給人的第一印象！

寫字，寫出好腦力

美國《赫芬頓郵報》（The Huffington Post）整合多項醫學研究報導，寫字有六個健康好處：可提高記憶力、加快傷口癒合速度、舒緩癌症患者情緒、讓人更樂觀、改進睡眠、在一定的程度上提升健康狀態。

國內知名腦科學博士洪蘭說過：寫字可以促進神經連結，大腦命令手部的運動皮質區，照字的筆順運動手部肌肉寫出文字，而肌肉是有記憶的，動作的順序，幫助了我們對這個字的記憶。

我想，這或許解釋了現在許多人過於仰賴電腦打字後，時間久了，許多字都不會寫的現象，疏於練習，大腦自然就遺忘了這些文字。

除了已有醫學研究背書的好處外，依我個人過去的教學經驗，寫字還有助於提升手眼協調的能力，一方面訓練手部小肌肉，一方面訓練觀察能力。

舉例來說，學生們在動筆習寫時，我不時要他們將自己的字與字帖對照，問問他們：「字與字帖有什麼不同，是不是比較瘦長呢？還是比較矮胖？左邊是不是寫得太高了？兩筆畫的間隔是不是太大了？」其實這些都是一種觀察力訓練，透過感受位置的相對性，觀察結構與空間的安排。

練字，享受生命自在的節奏

語言和文字，是溝通的主要工具，寫字其實是生活中一件平常事，可是也因為過於平常，所以容易被人們忽略重要性，認為只要能夠寫、看得懂就好了。

將字練好，就像習學一項古老的技藝，需要緩而深的內力。

天寒，用握筆溫暖身心；天躁，由運筆涵養氣韻！

啟蒙時代著名的法國思想家伏爾泰，曾說：「書寫是聲音的圖畫。」書寫本是一種基本技能，如同繪畫一樣，字本身是一種線條鋪陳，也是線條和結構的安排，所以當領會寫字的筆法、筆順、結構等要義，掌握之後，再進而追求字體美感。

所有技能都有基本功，寫字也是如此，得紮好馬步、打好基本功，才能寫一手好字。

一起練習這套最實用的基本功吧！

從提筆做起：按、提、挑、捺，一筆一畫、一點一滴，文字開始有了溫度與意象，不只構築了一個字，更成就了完整的自己。

只要有紙和筆，隨時隨地都能信手拈來，跟著本書的漸進教學，每天動筆寫幾個字，慢慢地就能改變整個字體，你也能寫出一手好字。

讓我們慢手寫字，享受生命自在的節奏。

一筆一畫
日日寫好字

隨時隨地盡情揮灑,在紙與墨之間優遊,一筆一畫,散步
在字裡行間,銘刻心中的溫度。

快拿起筆,一起戀字吧!

讓我們從硬筆書法的基礎概念入門,循序依著基本筆法、
字體結構、筆順法則,一步步寫出優雅美字。

文字，是線條的形象藝術。

握筆書寫時，手指的施力輕重，讓線條在不同的筆壓下，有了粗細變化，也讓閱讀者彷彿能感受到書寫者的心境意象。

「提」和「按」是寫字時的兩種主要運筆方法，在前者的飄逸與後者的沉著中，力道強弱不同的文字筆畫，便產生了不一樣的線條美感。

按： 筆尖落紙行筆，到筆畫結束時仍停留在紙面上。

範例與練習

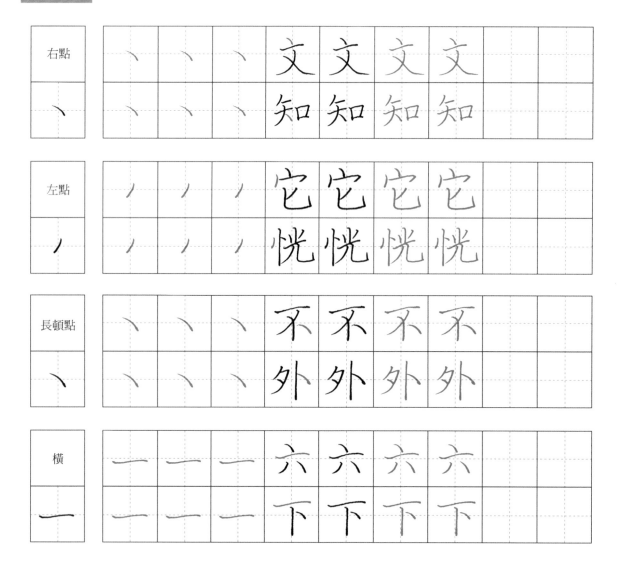

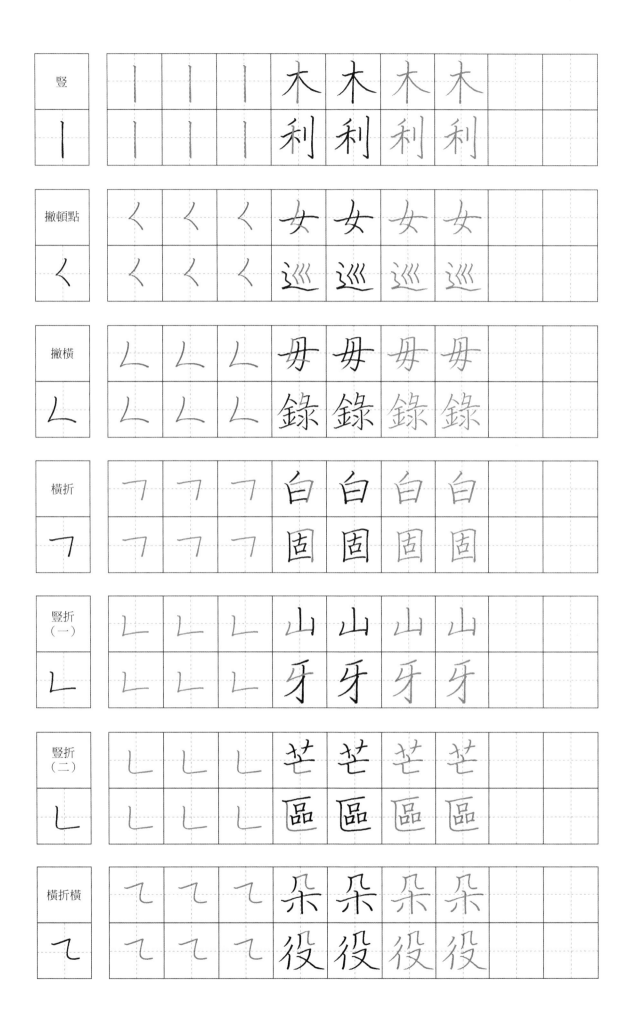

豎 丨	丨 丨 丨	木 木	木 木		
	丨 丨 丨	利 利	利 利		
撇頓點 く	く く く	女 女	女 女		
	く く く	巡 巡	巡 巡		
撇橫 𡿨	𡿨 𡿨 𡿨	毋 毋	毋 毋		
	𡿨 𡿨 𡿨	錄 錄	錄 錄		
橫折 𠃌	𠃌 𠃌 𠃌	白 白	白 白		
	𠃌 𠃌 𠃌	固 固	固 固		
豎折 (一) ㄴ	ㄴ ㄴ ㄴ	山 山	山 山		
	ㄴ ㄴ ㄴ	牙 牙	牙 牙		
豎折 (二) ㄴ	ㄴ ㄴ ㄴ	芒 芒	芒 芒		
	ㄴ ㄴ ㄴ	區 區	區 區		
橫折橫 乛	乛 乛 乛	朵 朵	朵 朵		
	乛 乛 乛	役 役	役 役		

提：筆尖落紙行筆，到筆畫後半段時漸漸提起，最後離開紙面。

範例與練習

懸針				羊	羊	羊	羊		
丨	丨	丨	丨	市	市	市	市		

斜撇	ノ	ノ	ノ	仁	仁	仁	仁		
ノ	ノ	ノ	ノ	左	左	左	左		

豎撇	ノ	ノ	ノ	使	使	使	使		
ノ	ノ	ノ	ノ	底	底	底	底		

橫撇	フ	フ	フ	又	又	又	又		
フ	フ	フ	フ	名	名	名	名		

橫撇 橫折撇	3	3	3	延	延	延	延		
3	3	3	3	庭	庭	庭	庭		

斜捺	㇏	㇏	㇏	大	大	大	大		
㇏	㇏	㇏	㇏	人	人	人	人		

戀字
Infatuation for word

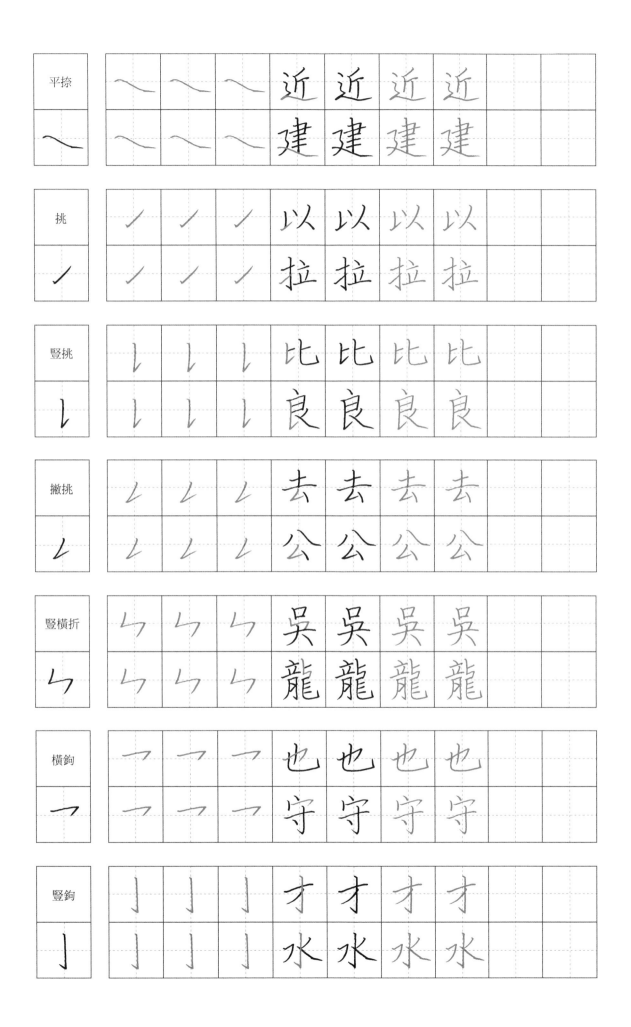

平捺	〜	〜	〜	近	近	近	近		
	〜	〜	〜	近	近	近	近		
〜	〜	〜	〜	建	建	建	建		

| 挑 | ✓ | ✓ | ✓ | 以 | 以 | 以 | 以 | | |
| ✓ | ✓ | ✓ | ✓ | 拉 | 拉 | 拉 | 拉 | | |

| 豎挑 | ↓ | ↓ | ↓ | 比 | 比 | 比 | 比 | | |
| ↓ | ↓ | ↓ | ↓ | 良 | 良 | 良 | 良 | | |

| 撇挑 | ↙ | ↙ | ↙ | 去 | 去 | 去 | 去 | | |
| ↙ | ↙ | ↙ | ↙ | 公 | 公 | 公 | 公 | | |

| 豎橫折 | レ | レ | レ | 吳 | 吳 | 吳 | 吳 | | |
| レ | レ | レ | レ | 龍 | 龍 | 龍 | 龍 | | |

| 橫鉤 | ⌐ | ⌐ | ⌐ | 也 | 也 | 也 | 也 | | |
| ⌐ | ⌐ | ⌐ | ⌐ | 守 | 守 | 守 | 守 | | |

| 豎鉤 | ⌡ | ⌡ | ⌡ | 才 | 才 | 才 | 才 | | |
| ⌡ | ⌡ | ⌡ | ⌡ | 水 | 水 | 水 | 水 | | |

彎鉤)))	手	手	手	手		
))))	狗	狗	狗	狗		

臥鉤	㇄	㇄	㇄	心	心	心	心		
㇄	㇄	㇄	㇄	思	思	思	思		

斜鉤	㇂	㇂	㇂	成	成	成	成		
㇂	㇂	㇂	㇂	我	我	我	我		

橫折鉤 （一）	㇆	㇆	㇆	月	月	月	月		
㇆	㇆	㇆	㇆	司	司	司	司		

橫折鉤 （二）	㇆	㇆	㇆	力	力	力	力		
㇆	㇆	㇆	㇆	而	而	而	而		

橫曲鉤	㇠	㇠	㇠	乞	乞	乞	乞		
乙	㇠	㇠	㇠	九	九	九	九		

橫斜鉤	㇟	㇟	㇟	凡	凡	凡	凡		
㇟	㇟	㇟	㇟	風	風	風	風		

戀字

Infatuation for word

| 豎曲鉤 | ㄥ | ㄥ | ㄥ | 包 | 包 | 包 | 包 | | |
| ㄥ | ㄥ | ㄥ | ㄥ | 見 | 見 | 見 | 見 | | |

| 豎橫折鉤 | ㄣ | ㄣ | ㄣ | 引 | 引 | 引 | 引 | | |
| ㄣ | ㄣ | ㄣ | ㄣ | 弟 | 弟 | 弟 | 弟 | | |

| 橫撇橫折鉤 | 丁 | 丁 | 丁 | 乃 | 乃 | 乃 | 乃 | | |
| 丁 | 丁 | 丁 | 丁 | 秀 | 秀 | 秀 | 秀 | | |

| 橫撇彎鉤 | 了 | 了 | 了 | 部 | 部 | 部 | 部 | | |
| 了 | 了 | 了 | 了 | 院 | 院 | 院 | 院 | | |

寫字就和蓋房子一樣,線條筆畫是鋼筋骨架;寫者的氣息風采是磚瓦水泥,兩者相合後,便呈現出每個人獨一無二的字跡風格。

在蓋房前,建築師會先明白房屋的結構再動工,我們寫字時也是一樣,每個字形,都有不同的結構形態,有大有小、有方有圓;這邊窄一點、那邊寬一些,一筆一畫都是相依而成。

因此,在寫字前先對字的結構有所了解,下筆時才能寫出黃金比例,展現文字最美的樣態。

{ 根據文字組合的獨特性,本書採用十字格,較易掌握文字的結構。此外,有時為達字體美觀,會採「帖寫字」,亦即歷代書家的碑帖字。 }

1 部件組合結構

(1) 獨體字

	久	久	久						
	之	之	之						

(2) 合體字

◎左右合體

	故	故	故						
	欣	欣	欣						

	俗	俗	俗						
	沌	沌	沌						

戀字
Infutuation for word

形 形 形

到 到 到

即 即 即

助 助 助

◎上下合體

音 音 音

志 志 志

茂 茂 茂

客 客 客

孟 孟 孟

煮 煮 煮

◎三拼字

浙 浙 浙

側 側 側

	意	意	意						
	算	算	算						

	碧	碧	碧						
	智	智	智						

	嶺	嶺	嶺						
	品	品	品						

◎全包圍

	因	因	因						
	國	國	國						

◎半包圍

	超	超	超						
	遠	遠	遠						

	廊	廊	廊						
	屋	屋	屋						

戀字
Infatuation for word

2 外形結構

心 心 心 心

田 田 田 田

園 園 園 園

天 天 天 天

百 百 百 百

樂 樂 樂 樂

參 參 參 參

3 常見部首字結構

女部	妙	妙	妙	妙	妙	妙			
女	委	委	委	委	委	委			
火部	烽	烽	烽	烽	烽	烽			
灬	煎	煎	煎	煎	煎	煎			
火	焚	焚	焚	焚	焚	焚			

戀字
Infatuation for word

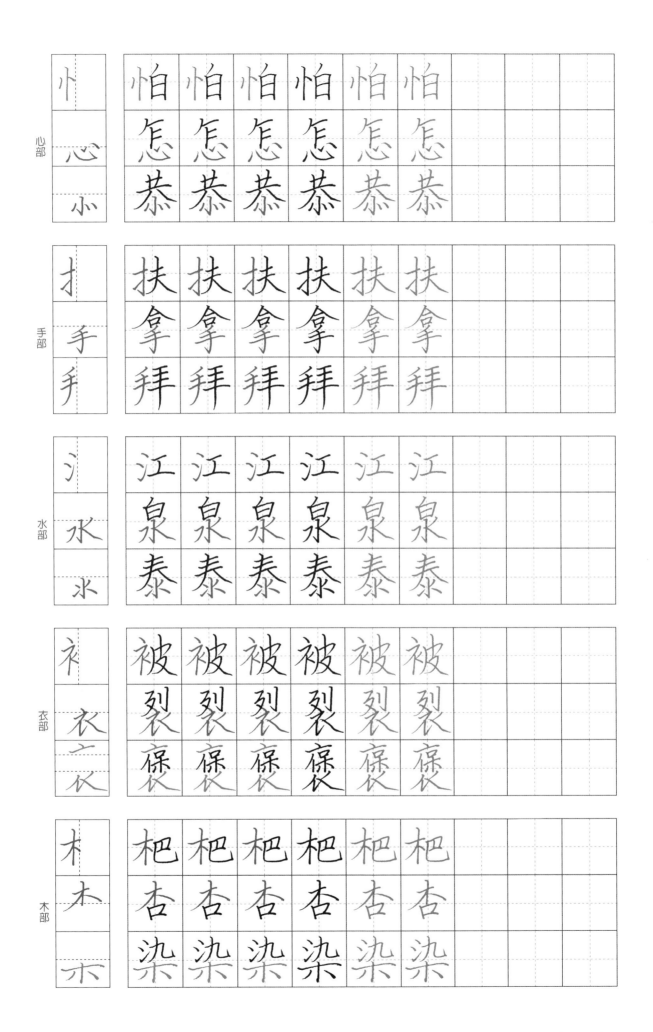

部首	範字									
心部	忄 心 小	怕	怕	怕	怕	怕	怕			
		怎	怎	怎	怎	怎	怎			
		恭	恭	恭	恭	恭	恭			
手部	扌 手 手	扶	扶	扶	扶	扶	扶			
		拿	拿	拿	拿	拿	拿			
		拜	拜	拜	拜	拜	拜			
水部	氵 水 水	江	江	江	江	江	江			
		泉	泉	泉	泉	泉	泉			
		泰	泰	泰	泰	泰	泰			
衣部	衤 衣 衣	被	被	被	被	被	被			
		裂	裂	裂	裂	裂	裂			
		褒	褒	褒	褒	褒	褒			
木部	木 木 木	杷	杷	杷	杷	杷	杷			
		杏	杏	杏	杏	杏	杏			
		染	染	染	染	染	染			

Part 1：字的基本結構　25

| 人部 | 人 | 企 | 企 | 企 | 企 | 企 | 企 | | | |
| | 亻 | 休 | 休 | 休 | 休 | 休 | 休 | | | |

| 刀部 | 刀 | 分 | 分 | 分 | 分 | 分 | 分 | | | |
| | 刂 | 刻 | 刻 | 刻 | 刻 | 刻 | 刻 | | | |

玉部	玉	理	理	理	理	理	理			
	王	琴	琴	琴	琴	琴	琴			
	玉	璧	璧	璧	璧	璧	璧			

結構

戀字
Infatuation for word

三、字的筆順基本規則

我們常說，行事要循序漸進，寫字也是如此。

筆順，就是寫一個字的標準步驟。筆順的書寫先後，影響了筆畫的起落承接，筆順正確，則文字的間架能良好組合，字自然就美。而熟悉筆順，在書寫時也能順暢運筆，文字間的氣韻就能流暢地展現了。

1 一般原則

先橫後豎	十	十	十						
	丁	丁	丁						
先撇後捺	犬	犬	犬						
	夫	夫	夫						
自上而下	玄	玄	玄						
	易	易	易						
自左而右	你	你	你						
	詩	詩	詩						
自右而左	道	道	道						
	廷	廷	廷						

| 由外而内 | 肉 | 肉 | 肉 | | | | | | | |
| | 雨 | 雨 | 雨 | | | | | | | |

| 先中間後兩邊 | 小 | 小 | 小 | | | | | | | |
| | 永 | 永 | 永 | | | | | | | |

| 先内後封口 | 日 | 日 | 日 | | | | | | | |
| | 回 | 回 | 回 | | | | | | | |

2 附註說明

一筆一畫寫字時，我們會遵循上述的一般原則，但在書寫行書或草書時，為了連筆順暢、字體美觀及結構平衡，某些字的書寫筆順或結構，會與標準字體的寫法有所差異，舉例如下：

(1) 筆順

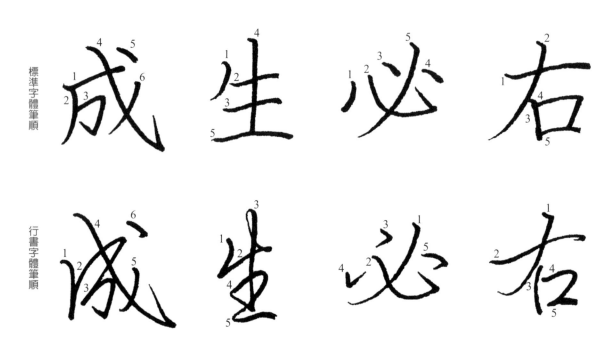

標準字體筆順　　　行書字體筆順

戀字
Infatuation for word

標準字體寫法　　　　　帖寫字寫法

成懷處經來若在起

成懷處經來若在起

標準字體寫法

你平常都拿什麼筆寫字呢？藉由日常生活中常見的寫字用筆，感受不同的素材、筆墨、粗細的筆，寫出的文字分別有什麼樣的效果。

偶爾也換支筆，觀察文字線條的變化吧！

(1) 鉛筆

小時候學寫字時，一開始使用的就是鉛筆，取得方便、耐用、可塗改，非常適合習字。長大後，除了繪圖、打草稿，應該很少有機會使用鉛筆了吧？鉛筆在書寫時具有澀度，控筆容易，較能掌握提按的施力輕重。

(2) 鋼珠筆

鋼珠筆是日常生活中常使用的筆種，價格介於鋼筆與原子筆之間，使用液態水性墨水，書寫觸感滑順。依不同筆尖粗細，寫出來的字，也有不同的風格，我這次分別使用了 0.38mm 及 0.5mm 的鋼珠筆，粗的筆尖較能表現字的流暢線條，細的則較能寫出娟秀飄逸的字體。

0.38mm

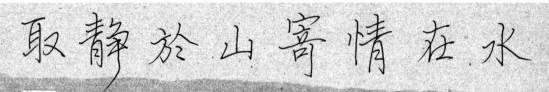

0.5mm

(3) 原子筆

原子筆也是我們常使用的筆種，其實原子筆與鋼珠筆都是由滾珠沾墨於紙上，兩者間的差別就在於墨水，而原子筆的筆墨是油性，因此在書寫時線條較為滑順流暢。

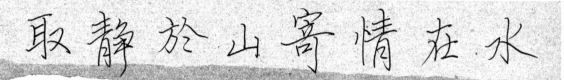

(4) 鋼筆

鋼筆的質感是硬筆之中最好的，在線條運用上非常流暢，甚至也能拿來繪圖用。好的鋼筆雖價格不斐，但設計上符合人體工學，書寫時具有相當高的穩定性與流暢性，使用鋼筆寫字更易於表現字的輕柔幽雅美感。

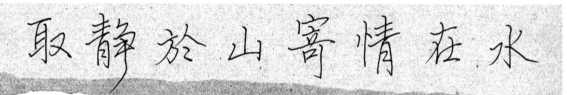

(5) 毛筆

毛筆是中國特有的筆種，日常書寫現已較少人使用，但其藝術文化地位仍無法否認。「書法」畢竟本就是源於毛筆字，因此不意外地，使用毛筆時最能表現出字的提按輕重、筆畫的粗細變化，以及線條舞動的藝術性。

取靜於山寄情去水

練字戀字
寫出無與倫「筆」的美麗

藉由前半部循序漸進的指引下,你是否對寫字有了不一樣的感觸呢?扎穩基本功夫後,接著就可跟著本篇做更進階的習寫。

本篇分為思念、遺憾、智慧三大主題,精選中外名家的經典名言佳句,在靜心書寫之間,與心靈來場深刻的對話吧!

「思念，總在分手後」，不一定是男女間的分手，也能是跟至親好友別離，或是緬懷記憶中的家鄉、回不去的過往……

有人說，思念是一種美麗的孤獨，你是否也曾因一句話、一個場景、一陣氣味，而勾起了心底惦記著的那些美好？提起筆，讓筆墨留下思念的痕跡。

但願人長久，千里共嬋娟。　——宋‧蘇軾〈水調歌頭〉

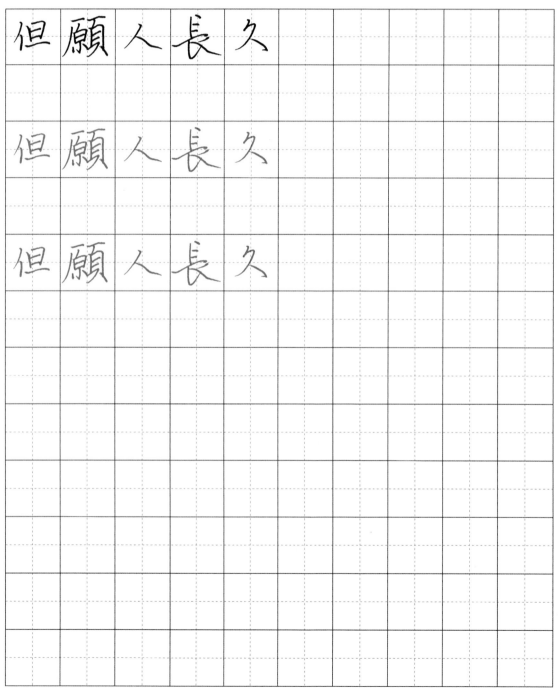

千里共嬋娟

千里共嬋娟

千里共嬋娟

但願人長久
千里共嬋娟

但願人長久
千里共嬋娟

蘇軾（1037－1101），北宋文豪，唐宋八大家之一，其詩、詞、賦、散文均成就極高，亦善書法及繪畫，是中國文學藝術史上的罕見全才。蘇軾寫作這首詞時，因與當權者政見不同，自求外放，輾轉各地任官，期間曾要求轉調至離弟弟蘇轍較近之處，但一直未果。這年中秋，他與弟弟已七年未聚，面對一輪明月，揮筆寫下了這首名篇。

兩情若是久長時，又豈在朝朝暮暮。　　——宋・秦觀〈鵲橋仙〉

兩情若是久長時

兩情若是久長時

兩情若是久長時

又 豈 在 朝 々 暮 々

又 豈 在 朝 々 暮 々

又 豈 在 朝 々 暮 々

戀字 *Infatuation for word*

兩情若是久長時
又豈在朝朝暮暮

兩情若是久長時
又豈在朝朝暮暮

秦觀（1049－1100），北宋詞人，其詞作多描寫男女愛情和身世感傷，詞風輕婉秀麗，是婉約詞的代表作家之一。這首詞是為了歌詠牛郎與織女的愛情故事所作，本句表達了秦觀否定朝歡暮樂的庸俗之愛，歌頌天長地久的忠貞愛情。

此情無計可消除，才下眉頭，卻上心頭。　　——宋・李清照〈一剪梅〉

此情無計可消除

此情無計可消除

此情無計可消除

戀字
Infatuation for word

才 下 眉 頭　　卻 上 心 頭

才 下 眉 頭　　卻 上 心 頭

才 下 眉 頭　　卻 上 心 頭

此情無計可消除
才下眉頭　卻上心頭

此情無計可消除
才下眉頭　卻上心頭

李清照（1084－1155），宋代人，是中國歷史上最為著名的女詞人。其詞作前期風格婉約、委婉含蓄，
後期則因經歷了國破家亡之痛，而轉趨孤寂淒苦。本詞寫在李清照新婚後不久，丈夫因事出門遠遊，分
隔兩地的離愁難解，於是寫下此詞以紓己相思之情。

眾裡尋他千百度，驀然回首，那人卻在，燈火闌珊處。　——宋·辛棄疾〈青玉案·元夕〉

眾	里	尋	他	千	百	度			
驀	然	回	首						
眾	里	尋	他	千	百	度			
驀	然	回	首						
眾	里	尋	他	千	百	度			
驀	然	回	首						

那	人	卻	在		燈	火	闌	珊	處
那	人	卻	在		燈	火	闌	珊	處
那	人	卻	在		燈	火	闌	珊	處

戀字
Infatuation for word

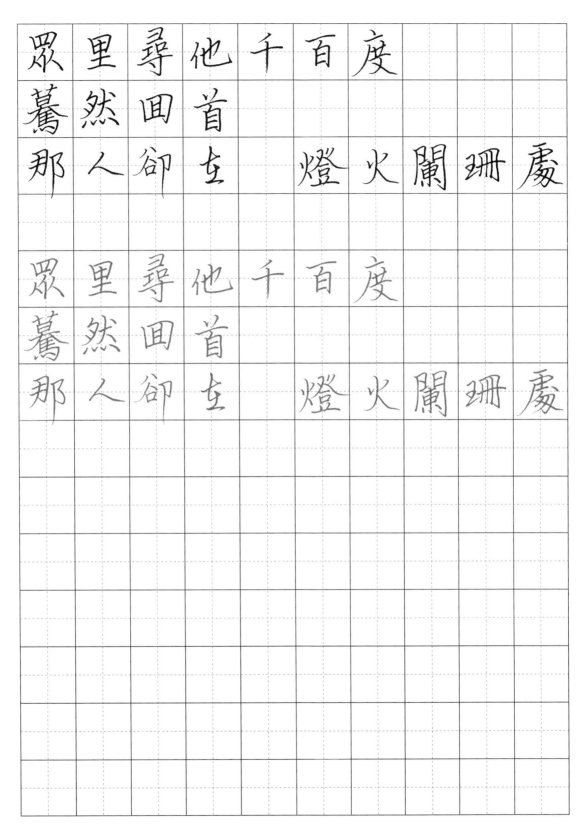

眾里尋他千百度

驀然回首

那人卻在　燈火闌珊處

眾里尋他千百度

驀然回首

那人卻在　燈火闌珊處

辛棄疾（1140－1207），南宋時期的豪放派詞人，後人稱他為「詞中之龍」，其詞作激昂豪邁、風流豪放。
本段詞句流傳千古，乍看似闡述著尋覓愛人的情景，但其實辛棄疾寫作這首詞時，正值被罷職期間，此
詞中在燈火闌珊處的那人，正是暗示著不趨炎附勢、自甘淡薄的自己。

人	生	若	只	如	初	見			
人	生	若	只	如	初	見			
人	生	若	只	如	初	見			

何事秋風悲畫扇

何事秋風悲畫扇

何事秋風悲畫扇

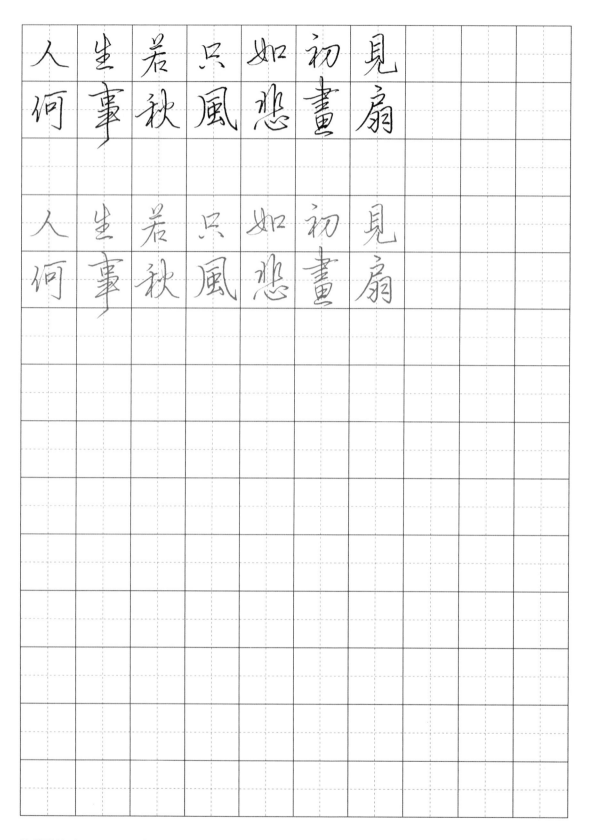

人生若只如初見
何事秋風悲畫扇

人生若只如初見
何事秋風悲畫扇

納蘭性德（1655－1685），是中國清朝時期的學者、詞人。他善於騎射、愛好讀書，覽遍經史百家。
納蘭能詩善賦，尤以詞作為佳，其詞境淒清哀婉，多訴說幽怨之情。後人常以情詩的角度來解讀本詞，
但他其實是模仿古樂府的決絕詞寫給朋友，相傳該名友人是當時的另一位詩詞大家顧貞觀。

跫音不響，三月的春帷不揭／你底心是小小的窗扉緊掩。　　——鄭愁予〈錯誤〉

跫	音	不	響		三	月	的	春	帷
不	揭								
跫	音	不	響		三	月	的	春	帷
不	揭								
跫	音	不	響		三	月	的	春	帷
不	揭								

你底心是小小的窗扉緊掩

你底心是小小的窗扉緊掩

你底心是小小的窗扉緊掩

戀字 *Infatuation for word*

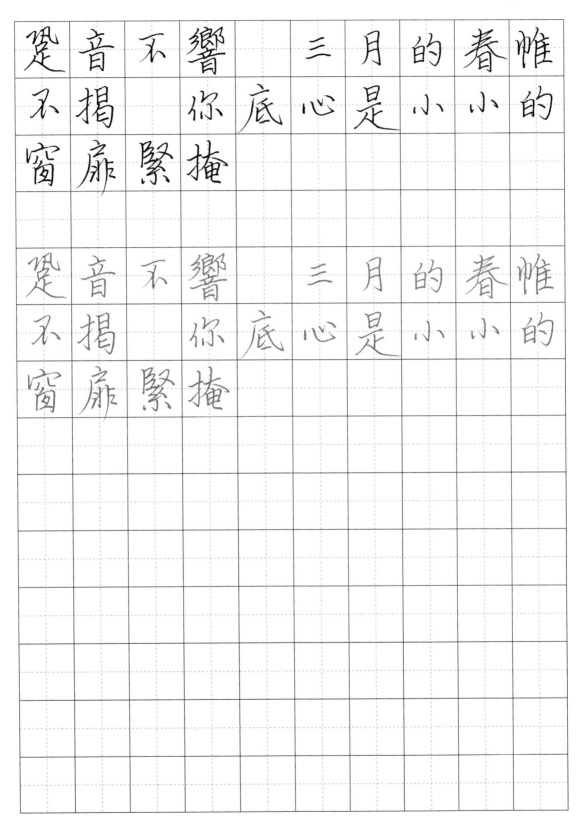

跫	音	不	響		三	月	的	春	帷
不	揭		你	底	心	是	小	小	的
窗	扉	緊	掩						

跫	音	不	響		三	月	的	春	帷
不	揭		你	底	心	是	小	小	的
窗	扉	緊	掩						

鄭愁予（1933－），本名鄭文韜，是台灣著名現代詩詩人，著有《窗外的女奴》、《寂寞的人坐著看花》
等詩集。〈錯誤〉為鄭愁予最負盛名的詩作，過去人們多將其視為情詩，但其實本詩是作者在經歷戰爭
動亂的年代後，有感而作的一首閨怨詩。

你所停駐之處，即是我的家。　　——艾蜜莉·狄金生

你所停駐之處

你所停駐之處

你所停駐之處

戀字
Infatuation for word

即是我的家

即是我的家

即是我的家

你所停駐之處　即是我的家

你所停駐之處　即是我的家

艾蜜莉·狄金生（Emily Dickinson，1830 － 1886），美國詩人，生前只發表過十首詩，詩風凝練、常不顧格律及筆法，現代派詩人視其為先驅，她也被奉為美國最偉大的詩人之一。

戀字
Infatuation for word

認識一個人唯一的方式是不抱希望地去愛他。　——瓦爾特·班雅明

認識 一 個 人 唯 一 的 方 式

認識 一 個 人 唯 一 的 方 式

認識 一 個 人 唯 一 的 方 式

是 不 抱 希 望 地 去 愛 他

是 不 抱 希 望 地 去 愛 他

是 不 抱 希 望 地 去 愛 他

戀字
Infatuation for word

認識一個人唯一的方式
是不抱希望地去愛他

認識一個人唯一的方式
是不抱希望地去愛他

瓦爾特·班雅明（Walter Benjamin，1982 — 1940），德國哲學家。他的思想融合了唯心主義、浪漫主義、
唯物史觀等，與法蘭克福學派關係密切，在美學理論與馬克思主義等領域皆有深遠的影響。

我不再愛她，這是確定的，但也許我愛她。／愛情如此短暫，而遺忘太長。　　——聶魯達〈今夜我可以寫出〉

我	不	再	愛	她		這	是	確	定
的									
我	不	再	愛	她		這	是	確	定
的									
我	不	再	愛	她		這	是	確	定
的									

戀字

Infatuation for word

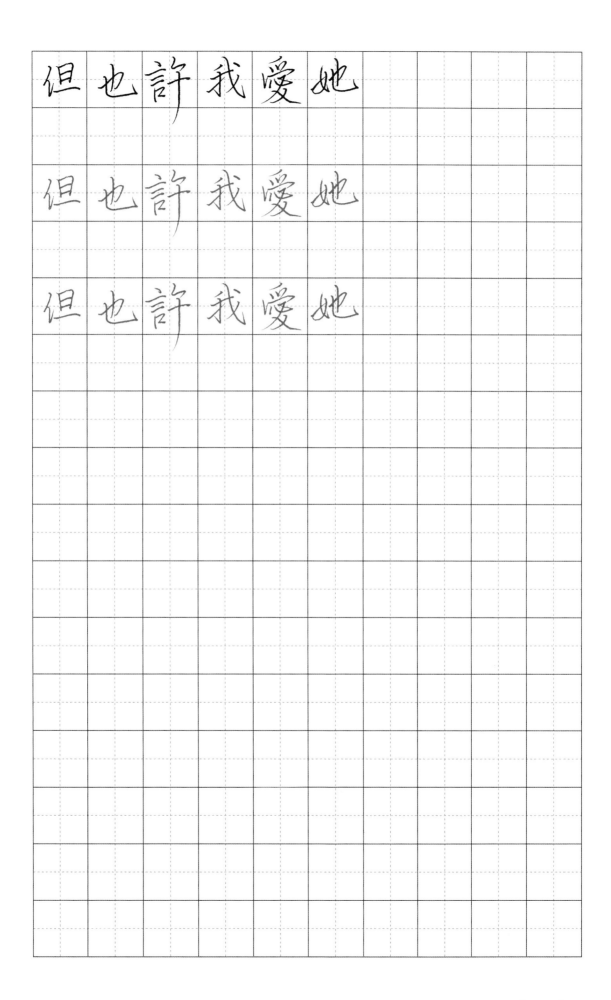

但 也 許 我 愛 她

但 也 許 我 愛 她

但 也 許 我 愛 她

愛情如此短暫

愛情如此短暫

愛情如此短暫

戀字
Infatuation for word

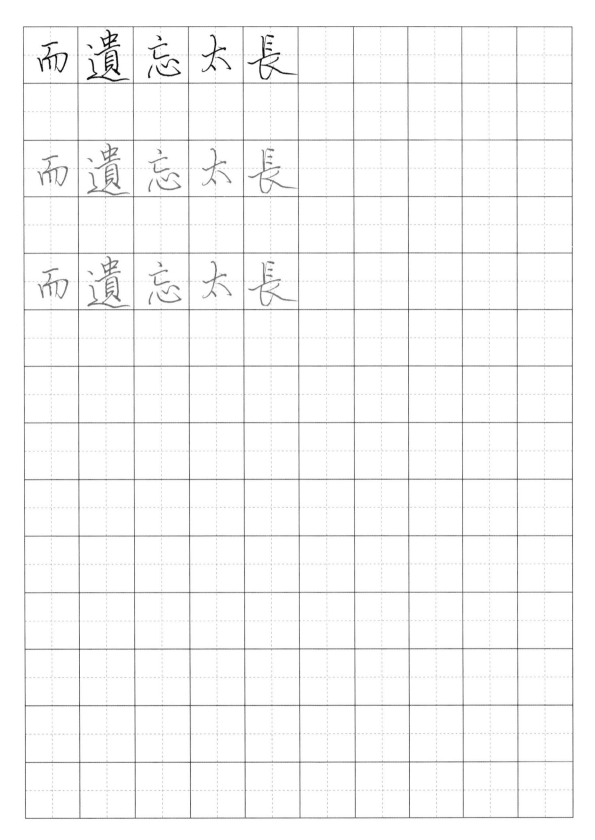

而 遺 忘 太 長

而 遺 忘 太 長

而 遺 忘 太 長

聶魯達（Pablo Neruda，1904 — 1973）是智利的外交官，同時也是一名詩人。他的首部詩集《二十首情詩和一首絕望的歌》一發行，便獲得了極高的評價，並於一九七一年時，以詩散文集《情詩 - 哀詩 - 贊詩》獲得諾貝爾文學獎。

愛，不是尋找一個完美的人，而是學會用完美的眼光，欣賞那個並不完美的人。　　——宮崎駿《霍爾的移動城堡》

愛		不	是	尋	找	一	個	完	美
的	人								
愛		不	是	尋	找	一	個	完	美
的	人								
愛		不	是	尋	找	一	個	完	美
的	人								

戀字
Infatuation for word

而是學會

而是學會

而是學會

用完美的眼光

用完美的眼光

用完美的眼光

戀字 *Infatuation for word*

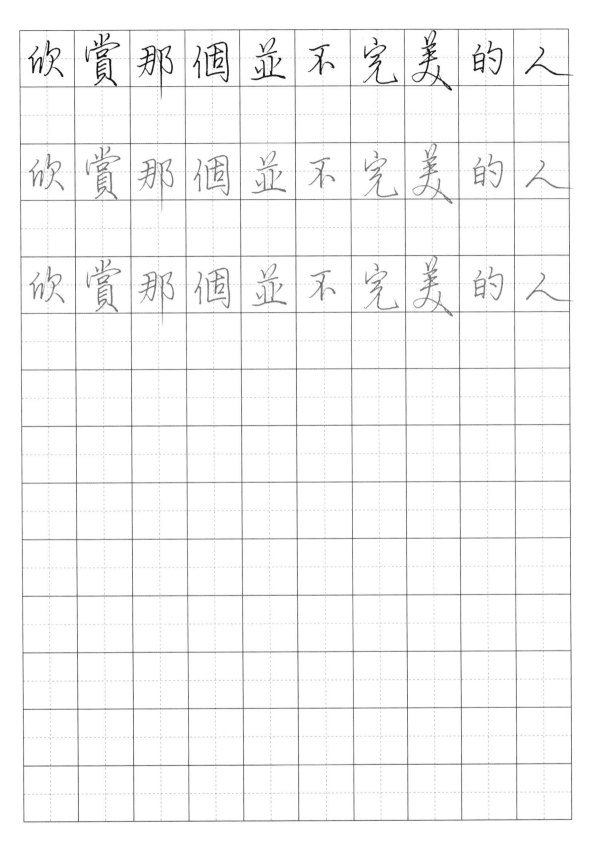

欣賞那個並不完美的人

欣賞那個並不完美的人

欣賞那個並不完美的人

宮崎駿（1941 －）為著名的日本動畫師、動畫導演，其作品極為成功，與迪士尼相提並論，並曾被《時代雜誌》（Time）認為是最具影響力的人物之一。

我愛你，與你無關／真的啊／它只屬於我的心／只要你能幸福／我的悲傷／你不需要管　　——策茨〈我愛你，與你無關〉

我	愛	你		與	你	無	關		
我	愛	你		與	你	無	關		
我	愛	你		與	你	無	關		

戀字
Infatuation for word

真的啊　它只屬於我的
心

真的啊　它只屬於我的
心

真的啊　它只屬於我的
心

只要你能幸福

只要你能幸福

只要你能幸福

戀字

Infatuation for word

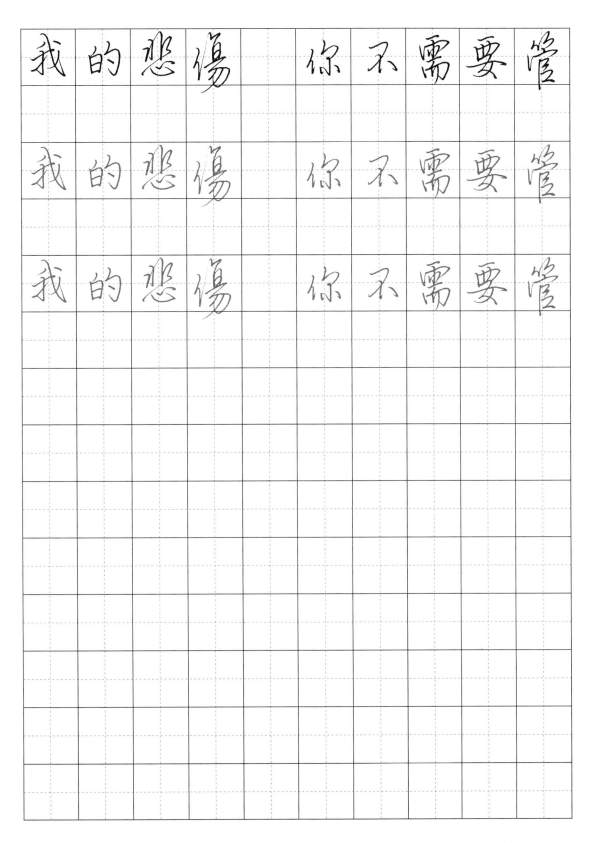

我	的	悲	傷		你	不	需	要	管
我	的	悲	傷		你	不	需	要	管
我	的	悲	傷		你	不	需	要	管

策茨（Kathinka Zitz，1801 － 1877），德國女詩人，十八歲起發表詩作，並曾撰寫歌德與凡哈根的傳記。
本詩長久以來皆有人傳言為歌德所作，歌德的作品中確實出現過「我愛你，與你無關」這句話，因此推
測為女詩人引用歌德所言創作此詩。

二、寫出遺憾

如果能再重新選擇一次、如果人生能夠重來、如果……

遺憾，是無法補救的錯過，像是心頭上的疤，看似癒合了，卻又不經意隱隱作痛。或許得不到的總是最美，但適時放下，也是對自己的溫柔。

跟著這些經典名句，刻劃出自己心中的遺憾。

懊惱傷懷抱，撲簌簌淚點拋。　——元·關漢卿〈大德歌·秋〉

懊	惱	傷	懷	抱					
懊	惱	傷	懷	抱					
懊	惱	傷	懷	抱					

撲 簌 乙 淚 點 拋

撲 簌 乙 淚 點 拋

撲 簌 乙 淚 點 拋

懊	惱	傷	懷	抱		撲	簌	∠	淚
點	拋								
懊	惱	傷	懷	抱		撲	簌	∠	淚
點	拋								

關漢卿（1219－1301），是元曲四大家之首，以寫作雜劇的成就最大，創作題材多樣化，大多反映現實，最著名之作為《竇娥冤》。

戀字
Infatuation for word

剪不斷、理還亂，是離愁。別是一般滋味在心頭。　　——南唐・李煜〈相見歡〉

剪是	不離	斷愁		理	還	亂			
剪是	不離	斷愁		理	還	亂			
剪是	不離	斷愁		理	還	亂			

別是一般滋味上心頭

別是一般滋味上心頭

別是一般滋味上心頭

戀字 Infatuation for word

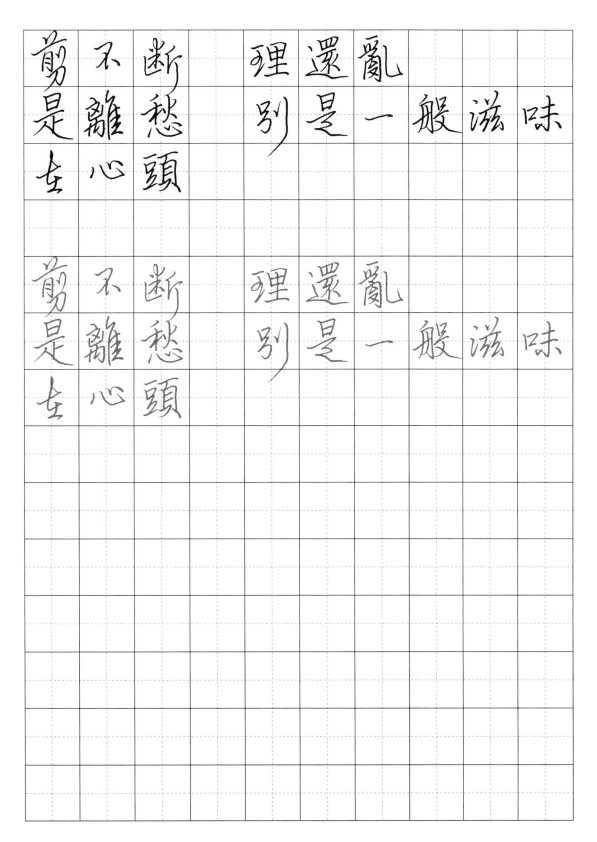

亂還理，別是一般滋味
斷愁頭
不離心
剪是去

亂還理，別是一般滋味
斷愁頭
不離心
剪是去

李煜（937－978），南唐的末代君主，後人亦稱他為李後主。雖在政治上毫無建樹，但卻是中國歷史上首屈一指的詞人，被譽為詞聖，作品千古流傳。〈相見歡〉這首詞是李煜在亡國後所作，字詞上看似描寫閨怨情思，實則是他被幽禁時，過著囚居生活的愁苦滋味，對故國之思與滿懷的孤寂。

把手握緊，裡面什麼也沒有。　　——電影《臥虎藏龍》

把	手	握	緊						
把	手	握	緊						
把	手	握	緊						

戀字 *Infatuation for word*

裡面什麼也沒有

裡面什麼也沒有

裡面什麼也沒有

把手握緊　裡面什麼也
沒有

把手握緊　裡面什麼也
沒有

電影《臥虎藏龍》改編自王度廬的武俠小說《鐵鶴五部》中的第四部。劇情描述著青冥劍所帶出的江湖恩怨情仇，並穿插了俠義與男女間的愛戀情懷。李慕白對俞秀蓮的愛一直壓抑在心，在這一幕，兩人對坐於亭中，說出了這句經典台詞。愛，是不需要說出口，便能明瞭。

下	輩	子		當	你	的	海		
下	輩	子		當	你	的	海		
下	輩	子		當	你	的	海		

就不會在意你沒有岸

就不會在意你沒有岸

就不會在意你沒有岸

戀字 Infatuation for word

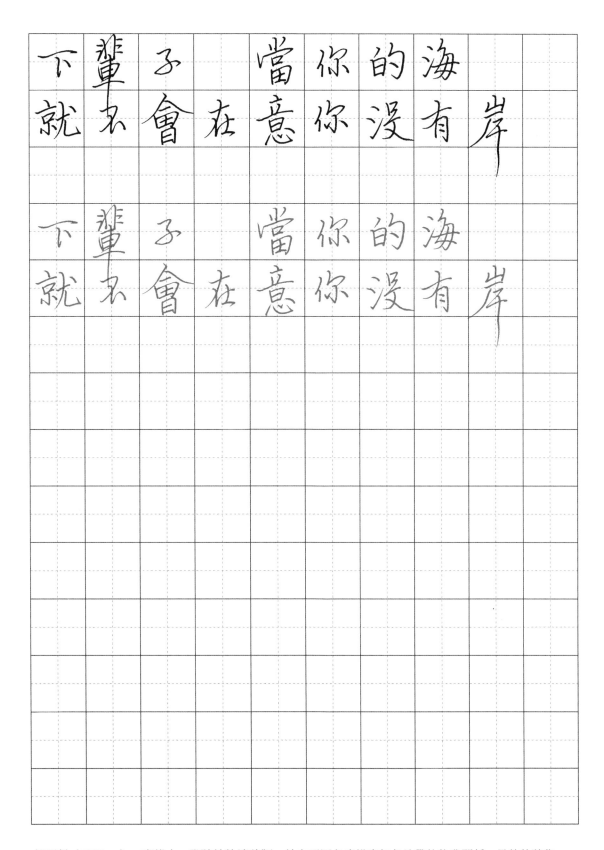

海 的 你 當　子 輩 下
岸 有 沒 你 意 在 會 不 就

海 的 你 當　子 輩 下
岸 有 沒 你 意 在 會 不 就

任明信（1984 －），高雄人，發跡於論壇詩版。站在不同角度描寫灰色地帶的物我關係，是他的詩作特色。

如果有來生，要化成一陣風，一瞬間也能成為永恆。　　——三毛〈如果有來生〉

如果有來生　　要化成一
陣風

如果有來生　　要化成一
陣風

如果有來生　　要化成一
陣風

戀字
Infatuation for word

一瞬間也能成為永恆 寫出遺憾

一瞬間也能成為永恆

一瞬間也能成為永恆

如果有来生　要化成一
陣風　　一瞬間也能成為
永恆

如果有来生　要化成一
陣風　　一瞬間也能成為
永恆

三毛（1943 − 1991），本名陳平，臺灣著名作家，一九七〇年代以其在撒哈拉沙漠的生活為背景，透過幽默文筆發表充滿異國風情的散文作品而成名。

唯有愛，才能叫一個絕望的人留在世間，唯有愛，悲哀找到出口。　　——簡媜《誰在銀閃閃的地方，等你》

| 唯 | 有 | 愛 | | 才 | 能 | 叫 | 一 | 個 | 絕 |
| 望 | 的 | 人 | 留 | 在 | 世 | 間 | | | |

| 唯 | 有 | 愛 | | 才 | 能 | 叫 | 一 | 個 | 絕 |
| 望 | 的 | 人 | 留 | 在 | 世 | 間 | | | |

唯有愛，才能叫一個絕望的人留在世間，唯有愛，悲哀找到出口。

唯	有	愛		悲	哀	找	到	出	口
唯	有	愛		悲	哀	找	到	出	口
唯	有	愛		悲	哀	找	到	出	口

戀字 *Infatuation for word*

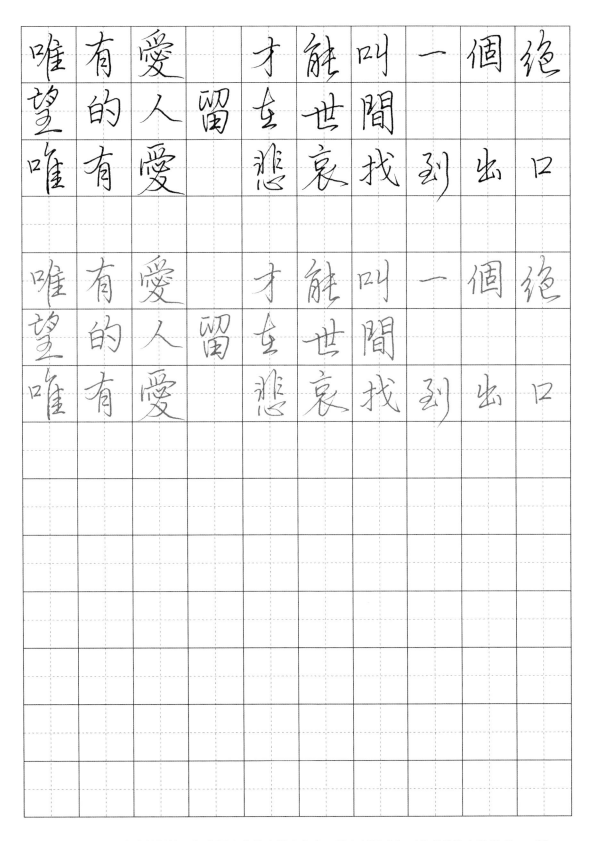

唯有愛 才能叫一個絕
望的人 留在世間
唯有愛 悲哀找到出口

唯有愛 才能叫一個絕
望的人 留在世間
唯有愛 悲哀找到出口

簡媜（1961－），本名簡敏媜，為台灣現代著名散文作家。她自稱是「無可救藥的散文愛好者」，創作題材多元，著有《水問》、《老師的十二樣見面禮》散文集。

而	既	被	目	為	一	條	河	總	得
繼	續	流	下	去	的				
而	既	被	目	為	一	條	河	總	得
繼	續	流	下	去	的				
而	既	被	目	為	一	條	河	總	得
繼	續	流	下	去	的				

世界老這樣總這樣

世界老這樣總這樣

世界老這樣總這樣

觀音在遠z的山上

觀音在遠z的山上

觀音在遠z的山上

戀字
Infatuation for word

罌粟去罌粟的田裡

罌粟去罌粟的田裡

罌粟去罌粟的田裡

瘂弦（1932 －），本名王慶麟，台灣著名詩人，「創世紀金三角」之一。他的詩作充滿了超現實主義的色彩，生動活潑、具音樂性，並表現出悲憫情懷，探索現代人生命的困境。

傷痛得很婉約，很廣漠而深至：／隔著一重更行更遠的山景／曾經被焚過。曾經／我是風／被焚於一片旋轉的霜葉裡。

　　　　　　　　　　　　　　　　　　　　　　　　　——周夢蝶〈焚〉

傷	痛	得	很	婉	約		很	廣	漠
而	深	至							
傷	痛	得	很	婉	約		很	廣	漠
而	深	至							
傷	痛	得	很	婉	約		很	廣	漠
而	深	至							

戀字 *Infatuation for word*

隔著一重更行更遠的山

景

隔著一重更行更遠的山

景

隔著一重更行更遠的山

景

曾	经	被	焚	過		曾	经		我
是	風								
曾	经	被	焚	過		曾	经		我
是	風								
曾	经	被	焚	過		曾	经		我
是	風								

戀字

Infatuation for word

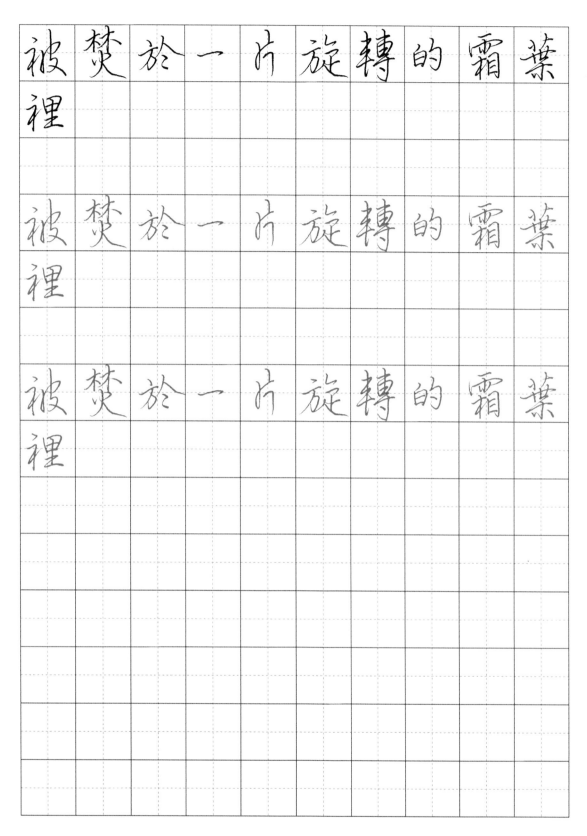

被焚於一片旋轉的霜葉
裡

被焚於一片旋轉的霜葉
裡

被焚於一片旋轉的霜葉
裡

周夢蝶（1920 － 2014），本名周起述，是台灣著名詩人、文學家。他的筆名是取自莊周夢蝶，表示對自由浪漫的嚮往，文風含蓄溫婉，常引禪境為詩境。詩集著作有《孤獨國》、《還魂草》、《周夢蝶世紀詩選》等。

只有知道了書的結尾

只有知道了書的結尾

只有知道了書的結尾

戀字

Infatuation for word

才會明白書的開頭

才會明白書的開頭

才會明白書的開頭

只有知道了書的結尾
才會明白書的開頭

只有知道了書的結尾
才會明白書的開頭

叔本華（Arthur Schopenhauer，1788 — 1860），著名德國哲學家，認為意志的支配最終只能導致虛無和痛苦，又被稱為「悲觀主義哲學家」。其思想對近代學術界及文化界影響深遠。

戀字 Infatuation for word

就像乞丐餵養自己身上的虱子，我們竟然哺育我們可愛的悔恨。　　——波特萊爾《惡之花》

就 像 乞 丐 餵 養 自 己 身 上
的 虱 子

就 像 乞 丐 餵 養 自 己 身 上
的 虱 子

就 像 乞 丐 餵 養 自 己 身 上
的 虱 子

我們竟然哺育我們可愛
的悔恨

我們竟然哺育我們可愛
的悔恨

我們竟然哺育我們可愛
的悔恨

戀字
Infatuation for word

就像乞丐餵養自己身上
的蝨子　我們竟然哺育
我們可愛的悔恨

就像乞丐餵養自己身上
的蝨子　我們竟然哺育
我們可愛的悔恨

波特萊爾（Charles Baudelaire，1821 － 1867），法國詩人，是象徵派詩歌的先驅、現代派的奠基者、
散文詩的鼻祖，文學地位崇高，代表作為詩集《惡之花》、散文集《巴黎的憂鬱》。

到不了的地方都叫做遠方，回不去的世界都叫做家鄉，我一直嚮往的卻是比遠更遠的地方。　　——宮崎駿《魔法公主》

到 不 了 的 地 方 都 叫 做 遠
方

到 不 了 的 地 方 都 叫 做 遠
方

到 不 了 的 地 方 都 叫 做 遠
方

戀字
Infatuation for word

回不去的世界都叫做家
鄉

回不去的世界都叫做家
鄉

回不去的世界都叫做家
鄉

我 一 直 嚮 往 的

我 一 直 嚮 往 的

我 一 直 嚮 往 的

戀字
Infatuation for word

卻是比遠更遠的地方

卻是比遠更遠的地方

卻是比遠更遠的地方

《魔法公主》是宮崎駿 1997 年時編導的動畫電影，他一開始的理念，是製作一部以日本為舞台且充滿
時代劇風格的奇幻作品，後來添加了為何要活下去與生存的意義等要素，表達出人類與自然互動間複雜
的因果關係。

人生的路途很長，我們在這條路上跌跌撞撞地前進，偶爾經歷低潮、掉進苦痛深淵。黑暗中，前人的話語是盞盞明燈，讓我們得以循著光，找到方向，汲取他們的智慧，迎向更美好的明日。

此刻，讓我們一起運筆靜氣，在紙與墨之間感悟哲人們的餽贈。

黑夜給了我黑色的眼睛／我卻用它尋找光明。　　——顧城〈一代人〉

黑	夜	給	了	我	黑	色	的	眼	睛
黑	夜	給	了	我	黑	色	的	眼	睛
黑	夜	給	了	我	黑	色	的	眼	睛

戀字
Infatuation for word

我卻用它尋找光明

我卻用它尋找光明

我卻用它尋找光明

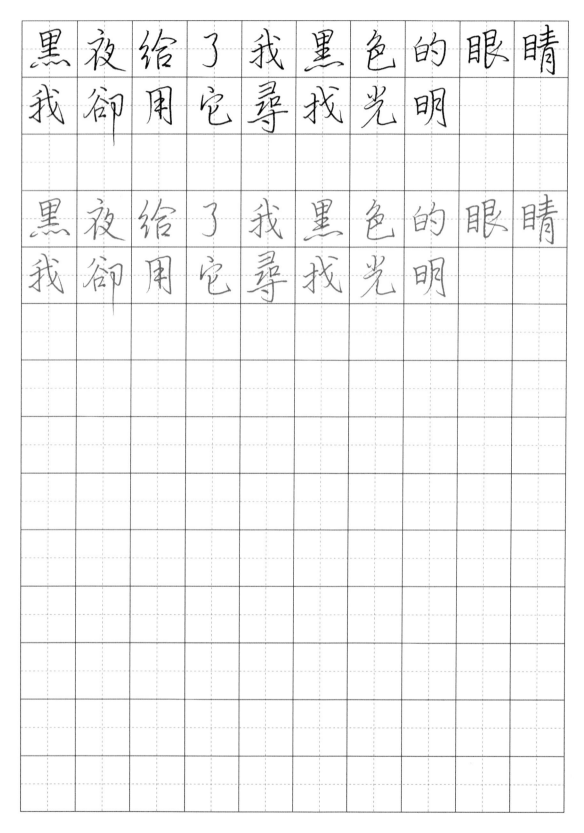

黑夜給了我黑色的眼睛
我卻用它尋找光明

黑夜給了我黑色的眼睛
我卻用它尋找光明

顧城（1956－1993），中國當代詩人，為朦朧派的代表人物之一。其早期的詩歌有著純稚、夢幻的風格，
並曾在多項人氣評選中榜上有名，本詩句更是中國新詩的經典名句。

戀字 Infatuation for word

因為愛過，所以慈悲；因為懂得，所以寬容。　　——張愛玲

因	為	愛	過		所	以	慈	悲	
因	為	愛	過		所	以	慈	悲	
因	為	愛	過		所	以	慈	悲	

因為愛過，所以慈悲；因為懂得，所以寬容。　　——張愛玲

因為懂得　　所以寬容

因為懂得　　所以寬容

因為懂得　　所以寬容

戀字
Infatuation for word

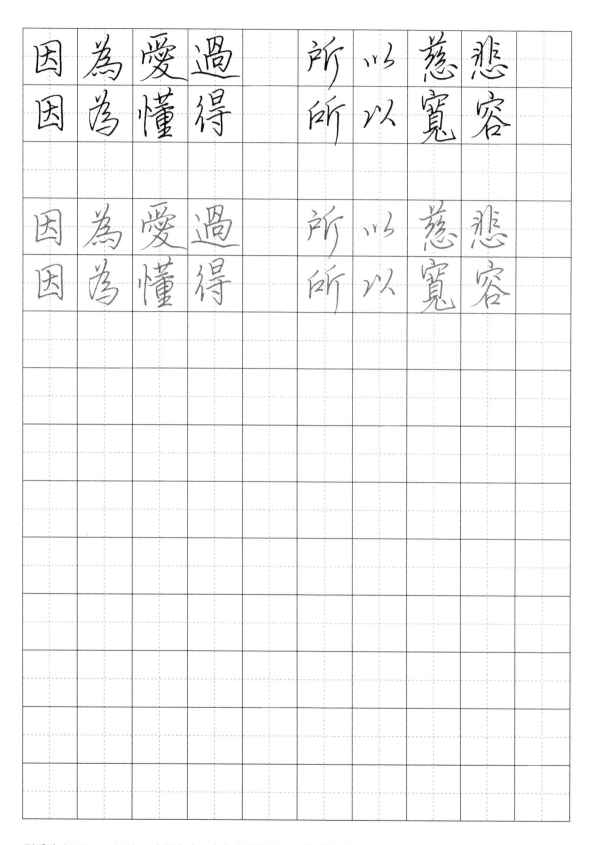

因為愛過　所以慈悲
因為懂得　所以寬容

因為愛過　所以慈悲
因為懂得　所以寬容

張愛玲（1920 － 1995），中國作家，出身名門的她，自幼便接受極好的教育，《傾城之戀》、《金鎖記》等小說，一發表便震動上海文壇。本句名言出自她寫給已情變的愛人胡蘭成的一封信，據傳，前一句是胡所言，後一句才是張所寫。

這世間並沒有分離與衰老的命運，只有肯愛與不肯去愛的心。 ——席慕蓉《獨白》

這	世	間	並	沒	有	分	離		
這	世	間	並	沒	有	分	離		
這	世	間	並	沒	有	分	離		

與衰老的命運

與衰老的命運

與衰老的命運

只 有 肯 愛

只 有 肯 愛

只 有 肯 愛

戀字
Infatuation for word

與不肯去愛的心

與不肯去愛的心

與不肯去愛的心

席慕蓉（1943 －），臺灣現代散文家、詩人，也是名畫家。她的詩可婉約、可豪放，擅於說情而不俗，並常帶有東方哲學與宗教色彩，展露人生無常的蒼涼韻味，第一本詩集《七里香》出版後即造成轟動。

命運是機會的影子。　　——蘇格拉底

命運是機會的影子

命運是機會的影子

命運是機會的影子

戀字 Infatuation for word

命運是機會的影子

命運是機會的影子

命運是機會的影子

蘇格拉底（Socrates，470 － 399 B.C.），古希臘哲學家，希臘三聖哲之一，並被認為是西方哲學的奠基者。他並未留下任何著作，其思想與生平多被學生柏拉圖記載而流傳。

沒有反省的人生不值得活。　　——柏拉圖

沒	有	反	省	的	人	生	不	值	得
活									
沒	有	反	省	的	人	生	不	值	得
活									
沒	有	反	省	的	人	生	不	值	得
活									

戀字　Infatuation for word

沒有反省的人生不值得活

沒有反省的人生不值得活

沒有反省的人生不值得活

柏拉圖（Plato，427－347 B.C.）是著名的古希臘哲學家，希臘三聖哲之一，強調理性功能的重要性。
他一生著述豐富，其教學思想主要集中在《理想國》中，

讓自己幸福，是唯一的道德。　　——莎岡

讓	自	己	幸	福		是	唯	一	的
道	德								
讓	自	己	幸	福		是	唯	一	的
道	德								
讓	自	己	幸	福		是	唯	一	的
道	德								

戀字
Infatuation for word

讓自己幸福　是唯一的
道德

讓自己幸福　是唯一的
道德

讓自己幸福　是唯一的
道德

莎岡（Françoise Sagan，1935 － 2004），是法國知名的小說家、劇作家，豪放不羈的她，以描寫中產階級愛情故事的題材聞名，成名作為《日安，憂鬱》。

樂觀的人在困難裡看見機會

樂觀的人在困難裡看見機會

樂觀的人在困難裡看見機會

戀字
Infatuation for word

樂觀的人在困難裡看見機會

樂觀的人在困難裡看見機會

樂觀的人在困難裡看見機會

邱吉爾（Winston Churchill，1874 － 1965）曾任英國首相，是政治家、軍事家，也是小說家。他被認為是二十世紀最重要的政治領袖之一，在文學上也有很高的成就，曾於一九五三年以《第二次世界大戰回憶錄》一書獲得諾貝爾文學獎。

當你凝視深淵，深淵也凝視著你。 ——尼采《善惡的彼岸》

當你凝視深淵

當你凝視深淵

當你凝視深淵

戀字
Infatuation for word

深淵也凝視著你

深淵也凝視著你

深淵也凝視著你

當你凝視深淵　深淵也
凝視著你

當你凝視深淵　深淵也
凝視著你

尼采（Friedrich Nietzsche，1844－1900），著名德國哲學家、語言學家，他的作品對許多領域提出批判，
對後代哲學的發展影響極大。《善惡的彼岸》一書為尼采中期創作的作品，是闡述其哲學思想體系的重
要著作之一。

值得驕傲的事情，都是難做的事情！　　——叔本華

值	得	驕	傲	的	事	情				
值	得	驕	傲	的	事	情				
值	得	驕	傲	的	事	情				

都是難做的事情

都是難做的事情

都是難做的事情

戀字 Infatuation for word

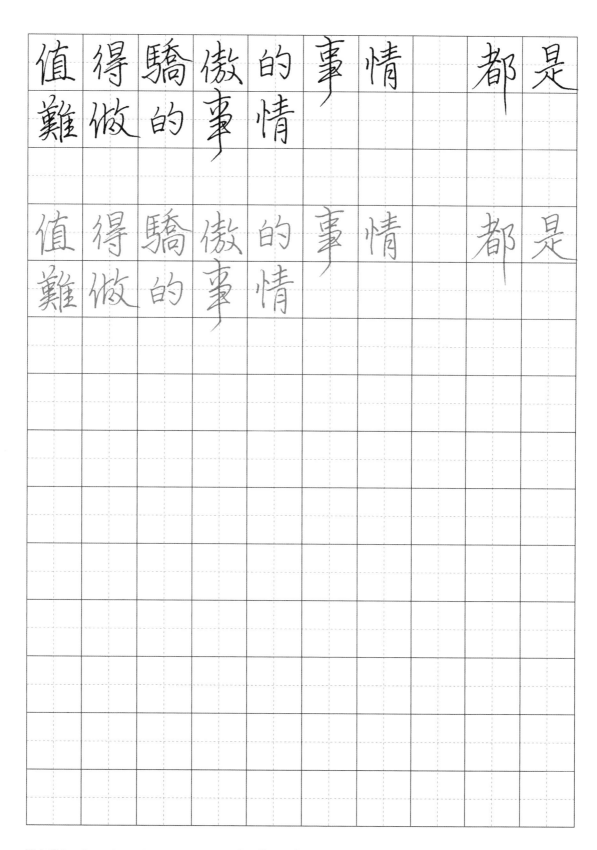

值得驕傲的事情　都是
難做的事情

值得驕傲的事情　都是
難做的事情

叔本華（Arthur Schopenhauer，1788－1860）是德國哲學家，他最重要的思想便是「唯意志論」，認為「意志」凌駕於一切，個體的意志就是他世界的主宰。

沒有激情，任何偉大的事業都不能完成。　　——黑格爾

沒	有	激	情						
沒	有	激	情						
沒	有	激	情						

Infatuation for word

任何偉大的事業都不能
完成

任何偉大的事業都不能
完成

任何偉大的事業都不能
完成

沒有激情 任何偉大的
事業都不能完成

沒有激情 任何偉大的
事業都不能完成

黑格爾（G. W. F. Hegel，1770 — 1831）是十九世紀的德國哲學家，也是唯心論的代表人物之一。他的
思想對後世的哲學流派，如存在主義及歷史唯物主義，有著深遠的影響。

戀字
Infatuation for word

勇氣是即便沒有力量，也依然勇往直前。　　——拿破崙

勇氣是即便沒有力量

勇氣是即便沒有力量

勇氣是即便沒有力量

也依然勇往直前

也依然勇往直前

也依然勇往直前

戀字 Infatuation for word

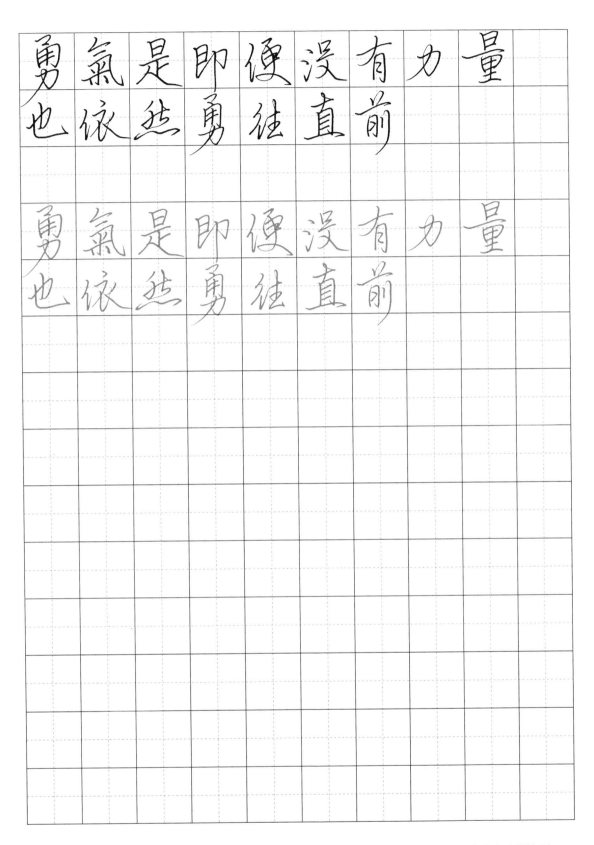

勇氣是即便沒有力量
也依然勇往直前

勇氣是即便沒有力量
也依然勇往直前

拿破崙（Napoléon Bonaparte，1769 － 1821），法國軍事家、政治家、法學家。在法國大革命時期達到
其權力顛峰，他所頒布的《拿破崙法典》，對後世的民法制定有著重要的影響。

國家圖書館出版品預行編目 (CIP) 資料

戀字：冠軍老師教你日日寫好字，日日是好日 / 黃惠麗作.
-- 第一版 .-- 臺北市：博思智庫，民 105.05
面；公分
ISBN 978-986-92241-9-2（平裝）
1. 習字範本

943.9 105004402

 06

戀字 冠軍老師教你日日寫好字，日日是好日

作　　者｜黃惠麗
封面題字｜黃惠麗
執行編輯｜吳翔逸
專案編輯｜張瑄
美術設計｜蔡雅芬
行銷策劃｜李依芳

發 行 人｜黃輝煌
社　　長｜蕭艷秋
財務顧問｜蕭聰傑
出 版 者｜博思智庫股份有限公司
地　　址｜104 臺北市中山區松江路 206 號 14 樓之 4
電　　話｜(02) 25623277
傳　　真｜(02) 25632892

總 代 理｜聯合發行股份有限公司
電　　話｜(02)29178022
傳　　真｜(02)29156275

印　　製｜永光彩色印刷股份有限公司
定　　價｜320 元
第一版第一刷　中華民國 105 年 05 月

ISBN　978-986-92241-9-2
© 2016 Broad Think Tank Print in Taiwan

博思智庫股份有限公司
博思智庫粉絲團　Facebook.com/broadthinktank

莊 生 曉 夢

迷蝴蝶

望帝春心

託杜鵑